蝴 蝶 梦 ①

原　　著：[英]达芙妮·杜穆里埃
改　　编：健　平
绘　　画：高兴齐　赵延平　赵龙泉　张志军
封面绘画：唐星焕

U0112270

CNS ｜ ♪ 湖南美术出版社

蝴蝶梦 ①

当年"我"被美国一位阔老太霍珀夫人记住并请做伴，陪伴她生活。

在蒙特卡洛"蔚蓝海洋"旅馆的豪华大餐厅里邂逅了英国曼陀丽庄园的主人—42岁的德温特。

当时德温特的妻子死了，他感到与"我"很投缘，而我当时只有他女儿的年纪，我们竟成了"心腹朋友"。

阔老太生病住院，德温特每天陪我出游。霍珀夫人决定回纽约，德温特决定将我以妻子的身份带回英国曼陀丽庄园。

我到了曼陀丽庄园，处处感到莫名的惊悚。

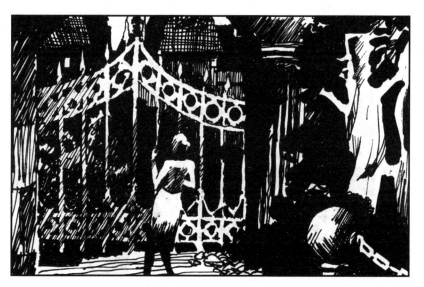

1. 我又梦见曼陀丽庄园了，恍惚中，我站在了那生锈的大铁条门前，大声呼喊着看门人，可一点回声也没有，没有……

2. 也不知哪来的神力，我竟幽灵般越过铁门，飘过藤蔓丛生的车道，来到宏伟的曼陀丽故居前，它依然那么挺立着，不过月光使它变得白惨惨的。

3. 忽然，窗户里的灯亮了，窗帷也在夜风中微微地拂动……奇怪！难道曼陀丽不是个空洞的躯壳？难道它又有了生命？

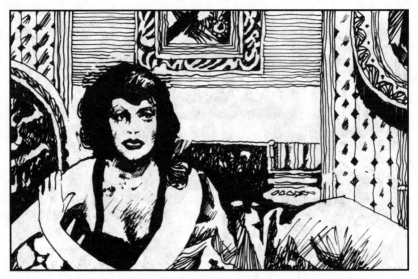

4. 我猛地惊醒了，明白自己此刻正躺在异国的一家小旅馆里，也明白曼陀丽已不复存在，但往事却不肯随它一起消失，它们竟又一幕幕地出现了……

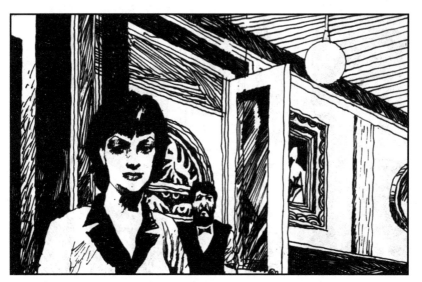

5. 那时我是美国阔老太霍珀夫人的"伴侣"，是个剪着平直短发，穿着不合身衣裙的羞怯、拘谨的小妞。事情开头时，我正随夫人住在蒙特卡洛的"蔚蓝海岸"旅馆里。

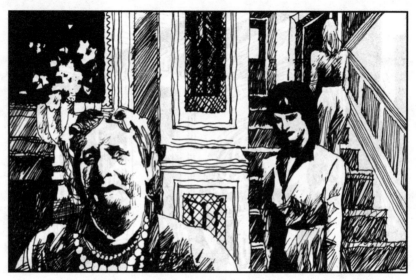

6. 夫人每天都到豪华的大餐厅吃午饭，寒酸的我紧跟在她后面。夫人虽有肥胖的五短身材，却挡不住投向我的势利眼光，那眼光使我更加拘谨和胆怯起来。

7. 霍珀夫人津津有味地大嚼着她的五香碎肉卷，调味汁从嘴角流到下巴上。而我却毫无兴致地拨弄着面前的低劣冷盘，竟不敢去要个别的东西。

8. 突然，夫人停止咀嚼，放下刀叉，举着她的长柄眼镜，直勾勾地盯着邻座的一位先生看起来，那样子使我都为她害臊。

9. 一会，她探身向我，激动地说："这是迈克斯·德温特。曼陀丽庄园的主人。他脸带病容，对吗？听人说，他妻子死了，给他的打击太大，一时还没恢复过来。"

10.　没想到夫人的势利和好奇，无意中决定了我一生的道路。为了结识那位先生，她坚持在餐厅外的休息室喝咖啡，并命我立即上楼去把她外甥比尔的来信拿来。

11. 当我拿着信回到休息室时，那位先生已被她留在身边的沙发上了。她吩咐我说："德温特和我们一起喝咖啡，去对侍者说再端一杯来。"

12. 可那位先生却自己招手要来了咖啡，还让我坐在沙发上，而他却坐了往常由我坐的硬椅子。

13. 夫人挥着信，眉飞色舞地说："我外甥比尔从棕榈海滩的来信，他正在那里度蜜月。你看看这些照片，他妻子真是个尤物，对吗？我就是在比尔举行的宴会上见到你的。不过，你一定不记得我这老太婆了。"

14. "恰恰相反，我清楚地记得你。"他大概怕夫人唠叨个没完，便连忙递烟，点火，使老太太一时无法开口，而他却说："我并不喜欢棕榈海滩。"

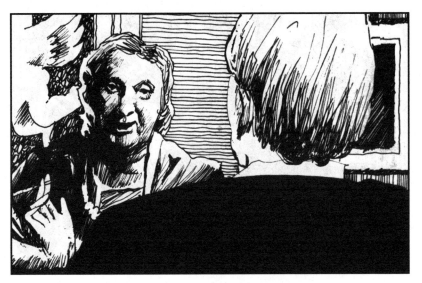

15. "那当然,倘若比尔也有曼陀丽那样的仙乡,他就不会去棕榈海滩乱逛了。比尔说曼陀丽的美丽胜过所有其他的大庄园,迷人极了。我真不懂你怎么竟舍得离开它。"

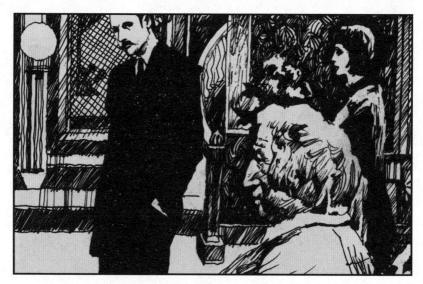

16. 我注意到那位先生皱了皱眉，并令人难堪地突然沉默下来。可夫人仍在喋喋不休，说："你们英国男人就喜欢贬低自己的家。其实曼陀丽应该是你的骄傲，我想你的祖先从征服时代起，就常在那里招待王族了。"

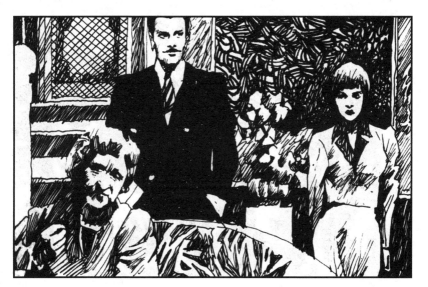

17. 那位先生毫不留情地嘲讽说："不，早从埃塞尔德大王时就开始了，他的绰号'尚未准备好'就是住在曼陀丽得到的，因为开饭时他老迟到。"

18. 我以为夫人要冒火了，可她说："真的吗？多有趣啊！我一定写信把这告诉我女儿，她可是位大学者。"她这一说，我真要羞得无地自容了。

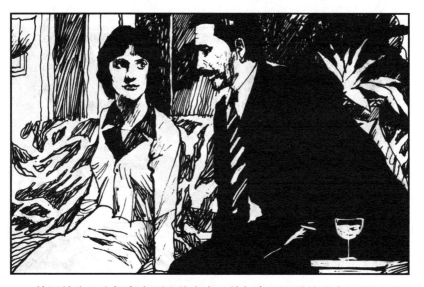

19. 德温特先生大概留意到我的窘态，他欠身用温柔的声音问我还要不要咖啡，当我摇头后，他一直用困惑、沉思的目光盯住我。

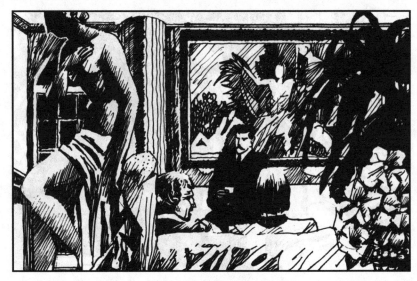

20. 夫人只顾说她的："我是蒙特卡洛的忠实常客，德温特先生，你倒是为什么上这儿来呀？想来玩纸牌吗？有没有带高尔夫球棒来？""我没想过这些，我离家时很匆忙。"他说。

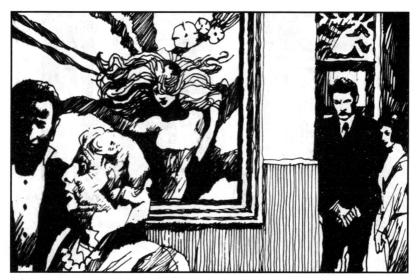

21. 我看见他又皱眉了，脸色也阴沉下来，显然刚才的话勾起了某种回忆。幸好这时侍者来找夫人，说裁缝正在房间里等她，这使我和德温特先生都松了口气。

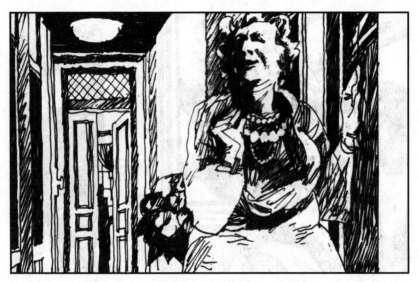

22. 可是夫人似未尽兴，临上电梯时，又回身亲昵地说："旅馆的一半房间都空着，如果你觉得不舒服，就找他们闹一场去。哦，你的行李，仆人总给料理好了吧？"

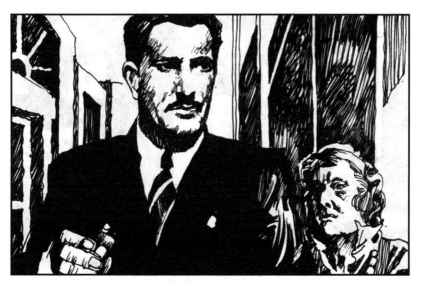

23. "我没有仆人，也许您愿意为我去打开行李吧！"我没有想到他会这样回答，而且不等夫人反应就转身走了。这下，连厚脸皮的夫人也感到尴尬了，肥嘟嘟的脸蛋已涨成了猪肝色。

24. 当夫人和裁缝在卧室里说话时，侍者送来封署着我的名字的便柬，我抽出信纸，上面既无抬头也无落款，只写着："原谅我，今天下午我太无礼了。"

25. 次日，霍珀夫人患了流感，她遵医嘱卧床休息，并请来特别护士专门照料，而我，倒可趁此偷闲了。

26. 中午，为了不多碰到人，我特意提前去餐厅吃饭。真是意外，没想到德温特先生比我还早，他已坐在他那张餐桌前了，我想他此举的原因大概和我一样。

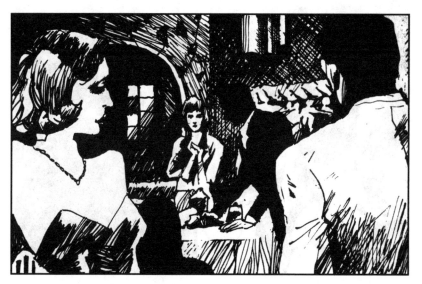

27. 我目不斜视地坐到我们那张餐桌前，可展开餐巾时反把花瓶撞倒了，水渗过桌布流到我的裙子上，那样子真是狼狈。这时，德温特先生拿来干餐巾，并动手擦起桌子来。侍者见了，也连忙赶了过来。

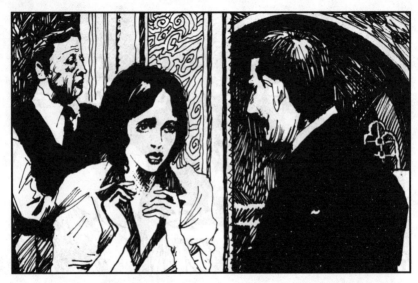

28. 德温特先生对侍者说："去我桌子上添一副刀叉。小姐同我共进午餐。"我气急败坏地拒绝起来："不，绝对不。我就在这儿吃，我不在乎桌布干还是湿。"

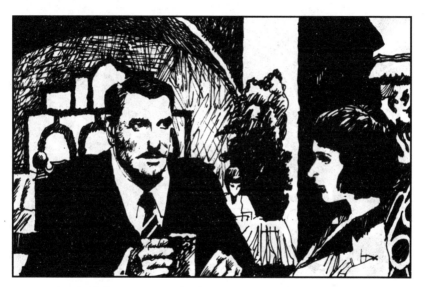

29. 可他也不让步，说："我很希望你能同我吃午饭。即使你没有冒冒失失地撞倒花瓶，我也会邀请你的。你不相信也没关系，过来坐下，咱们不一定要说话。"

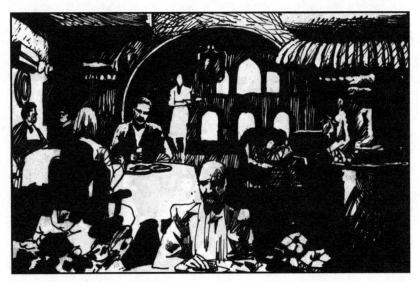

30. 他却没有不说话，问我："你收到那个便柬了吗？我的举止实在太不成体统。"我说："好在她不觉得。其实她也不是有意要冒犯你，好奇心使她对有地位的人都是这样。"

31. "真是不胜荣幸。她为什么要把我看成有地位的人呢？""我想是因为曼陀丽吧。"我又一次看见他皱眉了，并且顿时沉默下来。真不知是什么使他如此讳莫如深。

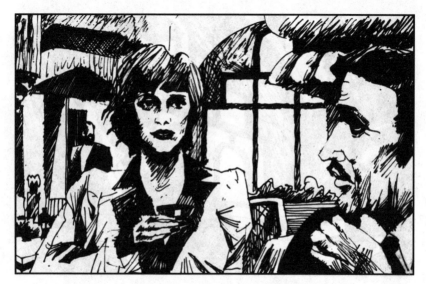

32. 我们埋头吃饭，许久后他才问起夫人和我的关系，我说："她雇我做'伴侣'，每年付我90英镑。"他说："我倒不知道伴侣还能花钱买呢！""我查过字典，释义说：伴侣就是心腹朋友。"

33. 他笑了，说："为什么干这一行呢？""对我，90英镑是一大笔钱。""难道没亲人吗？""都死了。""你的名字既可爱又别致。""是我那不同凡响的爸爸取的。""跟我说说你爸爸吧。"

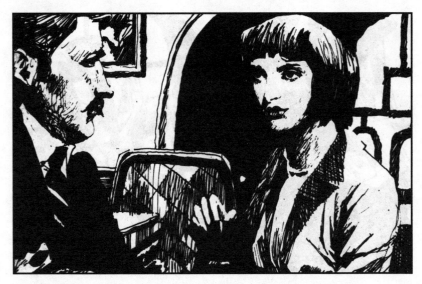

34. 我从未对人说起我的家事，但对他，我竟觉得非说不可。往事一股脑儿奔泻而出，我说父母的爱情，说家中的甜酸苦辣，甚至说起儿时无聊隐私。说完后我局促不安起来，因为我怕他不爱听。

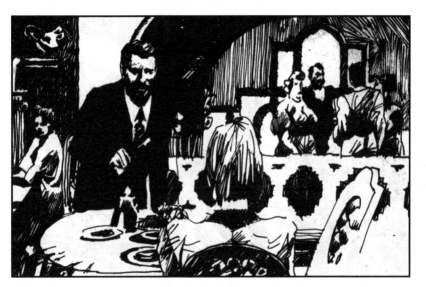

35. 可他说："太好了，好长时间没领略过这种滋味了。你知道吗？在这世界上我们俩都是孤独的。我虽有个姐姐，但不常见面。还有个有些糊涂的老奶奶。他们都不是伴侣，不是'心腹朋友'。"

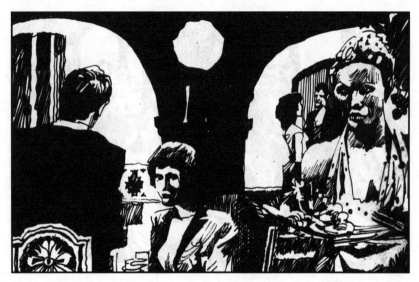

36. "可你有家。我却无家可归。"他的眼神重又变得深邃莫测，但很快又挣扎出来，以调侃的语气说："喂，'心腹朋友'，这几天等于放假了，打算怎么过呀？"我羞涩地告诉他，我要去郊外写生。

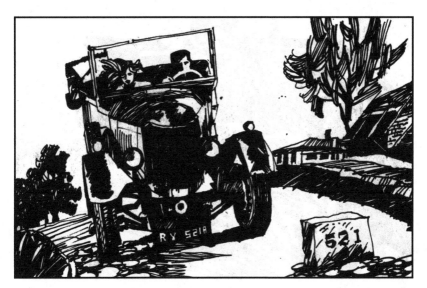

37. 下午，他坚持开车送我去郊外，可风太大，无法坐下写生。于是便听任他把敞篷车开往山上，车速快得惊心动魄，使我兴奋得放声尖叫和大笑起来。

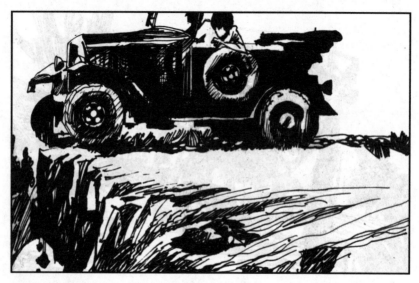

38. 车子在山顶突然停住，我探身向外一看，简直吓死了，因为车就停在悬崖边上，下面就是深渊，而他正茫然出神，我不安地问他："你认得这地方？以前来过？"他瞪着我，竟像是不认识了。

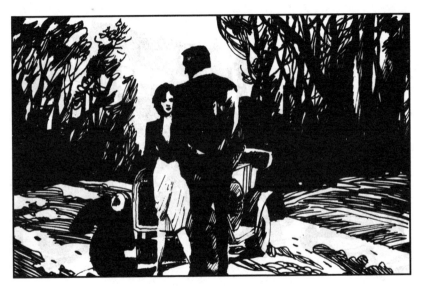

39. "天晚了，回家好吗？"我又说。这回他听见了，说："别害怕，不会有事的。""那么你从前是到过这儿的？""是的。那是多年以前……"他又露出那种深邃莫测的样子。

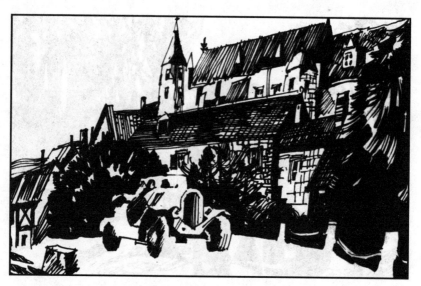

40. 回家的路上，他突然提起曼陀丽，描述起那里的迷人景色，到处是鸟语花香，即使是通往海湾的幽径，也是花团锦簇。他说呀说呀，就是一句也不提自己在那里的生活。

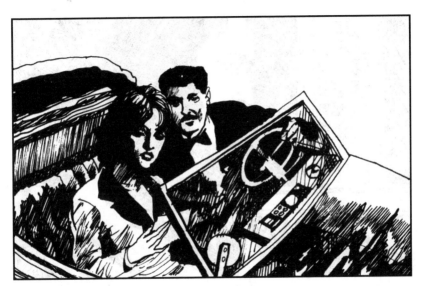

41. 到了，该下车了。我伸手到车上的抽屉拿手套时，却意外地摸出一本封面精巧的诗集。他说："要是你喜欢，拿去读吧。"

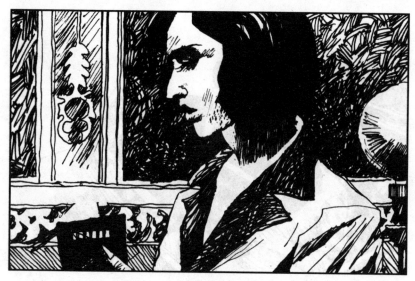

42. 我不顾立即面对霍珀夫人，于是在旅馆的休息室坐下。我翻开诗集的扉页，上面有留念题字："给迈克斯——吕蓓卡赠。"字是用一手相当不凡的斜体写成的。

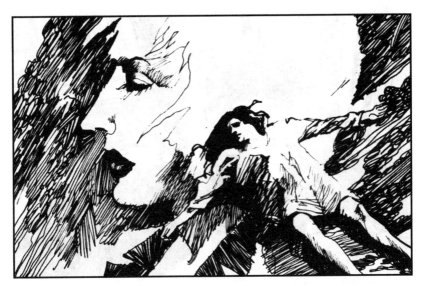

43. 我啪的一声合上诗集，耳边回响起霍珀夫人早先说的话："骇人的大悲剧，当时的报纸全是关于这出悲剧的报道。大家都说他从不谈论这件事，从不提她的名字。你知道，她是在曼陀丽附近的一个海湾里淹死的。"

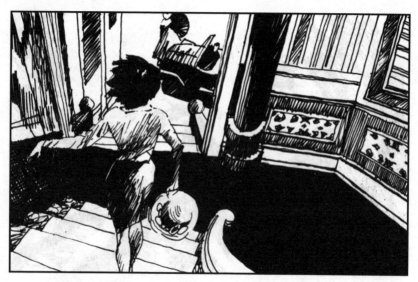

44. 我瞒着霍珀夫人每天随德温特驾车出游。我热切地盼望这一时刻，然后心急火燎地把帽子往头上一覆，跑到走廊，不耐烦去等那慢腾腾的电梯，而从楼梯上飞奔而下。

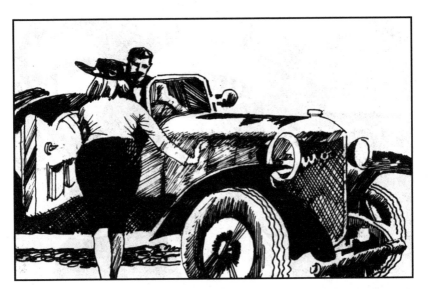

45. 他总坐在驾驶室里，见到我莞尔一笑，说："嗨，'心腹朋友'今天早上感觉怎么样？想上哪儿玩去？"对我来说，即使老在一个地方绕圈子也没关系，只要抱着双膝坐在他旁边，就是难以消受的幸福。

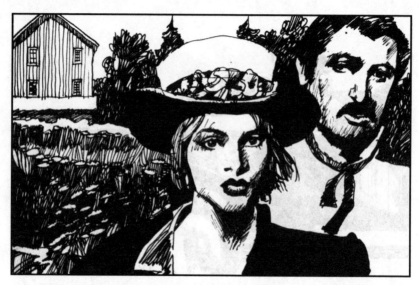

46. 有天早上他说："风大天冷，你最好穿我的上衣。"啊！我的心狂喜了，能把自己偶像的衣服披在身上，那感觉真是妙不可言，真是太棒了！

47. 可是，我为他老把我当孩子而感到委屈。有一天我说："但愿我是个36岁的贵妇人，披一身黑缎子，戴一串珍珠项链。""如果你是这样的人物，此刻就不会在这车上。别咬指甲，那指甲已够难看了。"

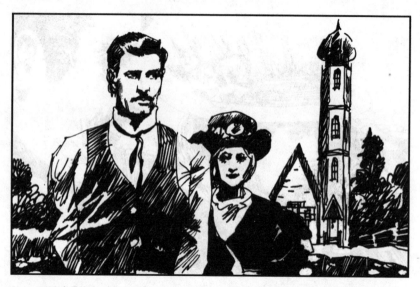

48. "那么你说，每天带我坐车出游，是不是因为可怜我而给的恩赐？"
"我邀请你是因为你不穿黑缎子衣服，不带项链，也不是36岁。""是啦，我的情况你全知道了。可对你，我知道的不比第一次见面时更多。"

49. "那么，你以前都知道些什么呢？""还不是说你住在曼陀丽。再有，嗯，再有就是你失去了妻子。"我终于说了出来，我想他不会原谅我，我们的友谊就此完了。

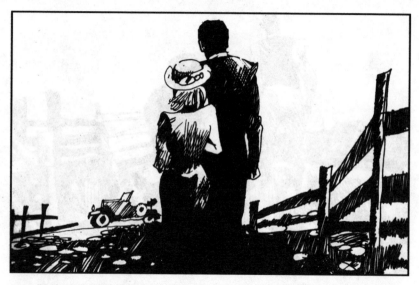

50. 果然，他沉默了许久才说："一年前发生的事整个儿改变了我的生活。我希望把那一切统统忘记，让生活从头开始。那天去的山顶，几年前我曾带妻子去过，但幸好她和我没留下任何痕迹。"

51. 他转脸向我，又说：“你知道吗？都是你，是你替我抹去了往昔的影子。要不是因为你，我早就离开蒙特卡洛了。我不是可怜你，而是需要你。如果你不相信，此刻就可以下车，打开车门下去吧，去呀！”

52. 我呆呆地坐着，汹涌的泪水顺脸而下，我怕他知道而不敢去掏手绢。可突然间，他把手伸了过来，抓住我的手吻了一下，然后，把他的手帕扔到我的怀里，后来又用手臂搂着我的肩头。

53. "你还年轻，差不多可以做我的女儿，我实在不知道怎么对付你才好。把今天的事都忘了吧，过去的都已了却。家里人都叫我迈克西姆，你也这样叫我吧。你对我也一本正经得够了。"

54. 他摘掉我的帽子，弯身吻我的前额，说："答应我，你一辈子不穿黑缎子衣服。"我破涕为笑，他也笑了。龃龉顿时冰释，阳光也显得特别灿烂！

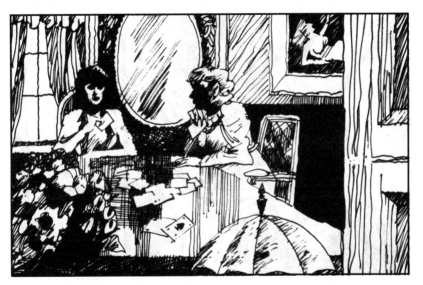

55. 这天下午，陪霍珀夫人玩牌时也不那么单调无味了。牌局终了时，夫人突然问起他："迈克斯·德温特还没离开吧？"我发现她像是无心地问起，便答说："我想是吧。我看见他吃饭来着。"

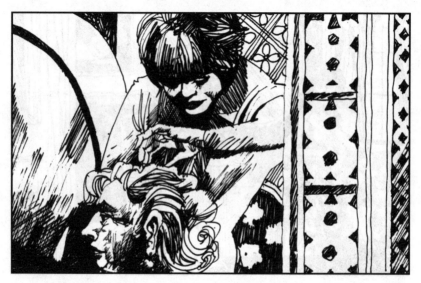

56. 我侍候她化装时，她又说起他："挺诱人的家伙。就是脾气有点古怪，难以理解。那天在休息室，我原以为他会做一点表示，邀请别人到曼陀丽去，可他，哼！"我怕泄漏心中的秘密，所以什么也没说。

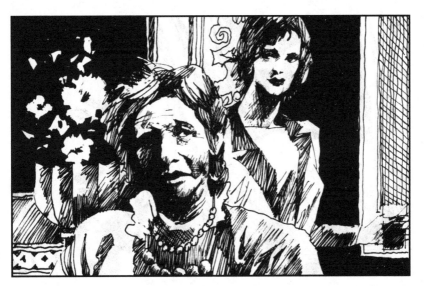

57. 当她在镜中端详化装效果时，又说了起来："我从未见过他妻子，但我相信她非常可爱，穿着考究，举止出众。在曼陀丽的盛大舞会上一定超凡越众，而他一定深深地爱着她。"

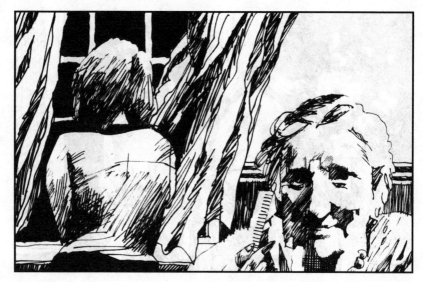

58. 我把身子移到窗口，竟莫名其妙地生起气来。想着她能呼他迈克斯，而我只能称呼他的教名迈克西姆，真有些不是滋味，直想大叫几声来发泄一下。

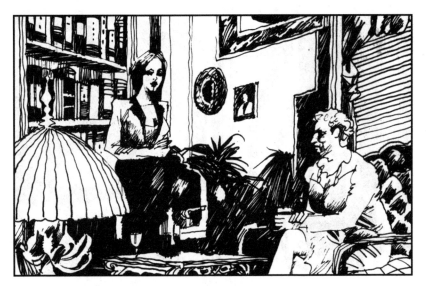

59. 预料中的事终于来了，在房间吃早饭时，夫人把她女儿海伦的信丢给我，并说："海伦星期六坐船去纽约，她的小南希可能生了阑尾炎。我想和海伦一起去。怎么样，带你观光纽约的主意不错吧？"

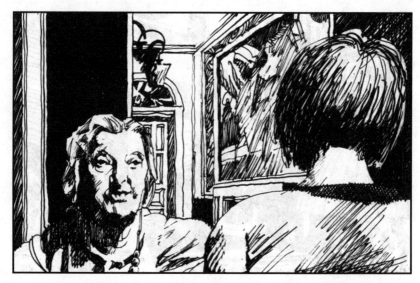

60. 大概我立即愁上眉梢，所以她又说："你这孩子真不识好歹！你难道不知道，像你这种没钱没势的年轻姑娘，只有在美国才能过得舒心。那里有很多和你门当户对的小伙子，你会找到很多朋友的。"

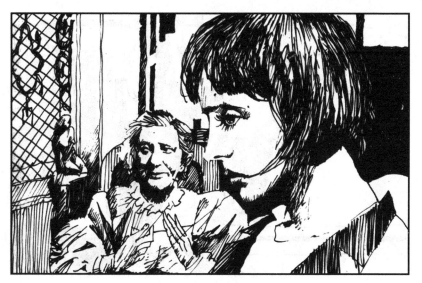

61. "我，我倒是在这里住惯了。" "对纽约你也会习惯的。我们得赶上海伦的那班船，所以得立刻联系去巴黎的车票。你马上去楼下的接待室跑一趟吧。今天够你忙的，也好，省得你为离开蒙特卡洛发愁。"

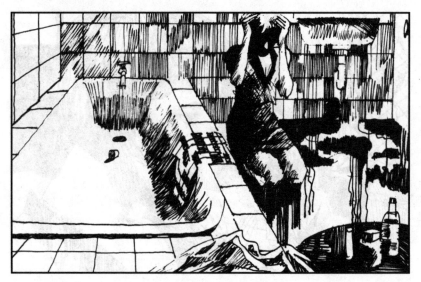

62. 我没立刻去接待室，却逃跑似的奔进浴室，双手抱头跪在地上。一切都完了，我们的友谊就要结束了，以后也许再也见不到他了。我想着那凄苦的告别，我在心里一遍遍地模拟着。

63. 夫人砰砰地撞门了，我急忙拉开门，她数落着我："你在干什么？怎么在里头待了那么久？今日可没时间让你胡思乱想，要干的事情多着呢！"

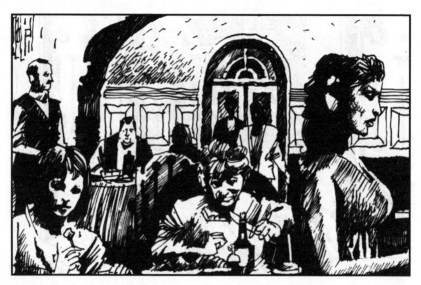

64. 中午，我随夫人去吃午餐，这是她患流感后第一次进餐厅。她吃得很有兴致，我却味同嚼蜡。想到他今天去了戛纳，我心里若有所失，胸口也阵阵灼痛起来。

65. 一整天都在收拾行李，9点半时我借去取行李标签的机会，匆匆跑到楼下的休息室，可是他不在那里。

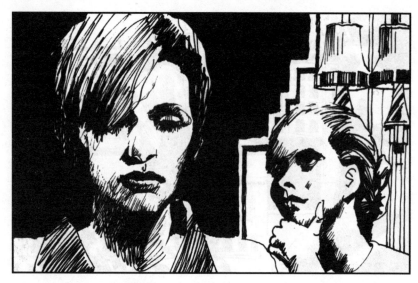

66. 当我到接待室取标签时，那讨厌的职员冲我笑笑说："如果你找德温特先生，那是白费心了，戛纳方面来电话说，他半夜以前不会回来。"他给我行李标签时，还流露出替我惋惜的神情。

67. 夜里躺在床上，我再也不用顾忌什么了，把头埋在枕头里大哭了一场，简直哭得天昏地暗。

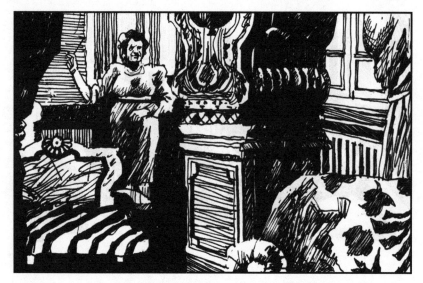

68. 第二天吃完早饭，夫人又有了新主意，说："我们该坐早一班车走的，这样，在巴黎就可多待些时候。我看让他们换车票还来得及，不管怎样都得试试，你快下楼去问问看。"

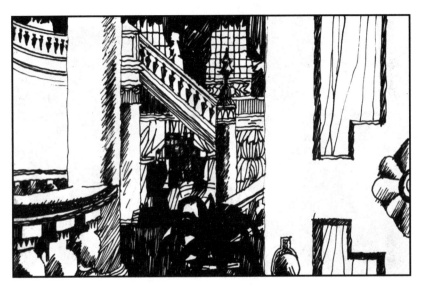

69. 我再也顾不得什么清规戒律，什么分寸和脸面。我奔出走廊，也不等电梯，就一步三级跑上扶梯，直登四楼。我知道他住在148号房间。

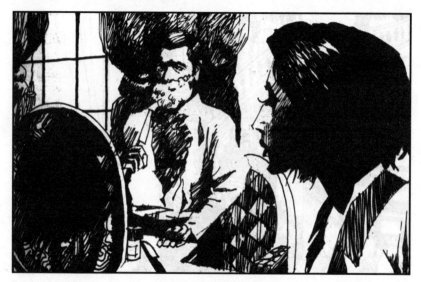

70. 我走进房间，他正在窗户旁刮脸，他问："怎么啦？出什么事啦？""我是来告别的，今天早上我们就走了。"他直愣愣地看着我，说："你在胡说八道些什么？""真的，而且夫人想改乘早班车走呢。"

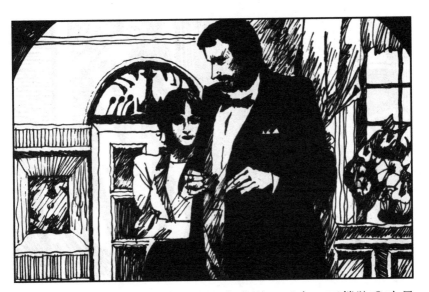

71. 他匆匆奔进浴室，换好衣服出来说："走，下楼陪我吃早饭。""我没时间了，得赶快去服务台换票。""别管那么多，我一定得跟你谈谈。"

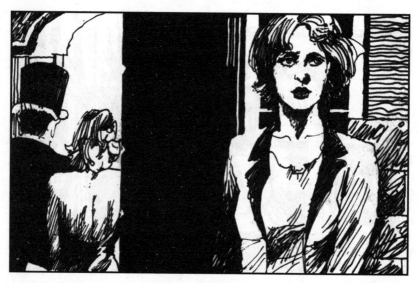

72. 他一边吃一边说："霍珀夫人想回家了，我跟她一样，也想回家。她回纽约，我回曼陀丽，你爱上哪儿？自己选择吧。""你怎么这时候还说笑话。我得去弄票了，就在这儿告别吧。"

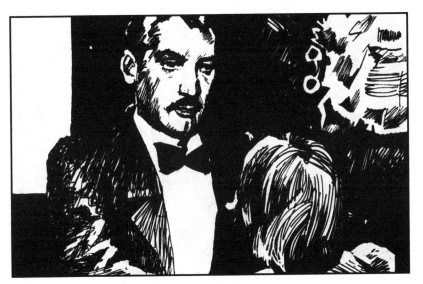

73. "我可不是那种吃早饭时故作滑稽的人。我再说一遍，要么去美国，要么跟我回曼陀丽，两条路由你选择。""你是说，你想雇个秘书之类的人？""不，我是要你嫁给我。你这个小傻瓜！"

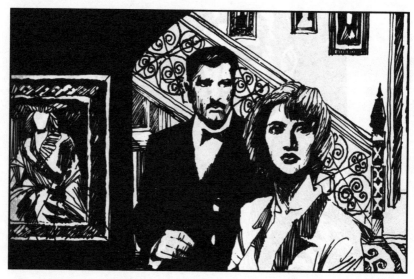

74. 这太突然了，我嗫嚅了好久，终于说："你不懂，男人可不找我这样的人结婚。"他瞪着眼，问："你这话是什么意思？""至少，至少有一点，我不是你那个圈子里的人。""什么圈子？""曼陀丽啊。"

75. "关于曼陀丽你知道多少？你是不是属于那个圈子只有我可以下判断。你以为我向你求婚和其他一切一样，都仅仅为了表示我的仁慈是吗？"我默认了。

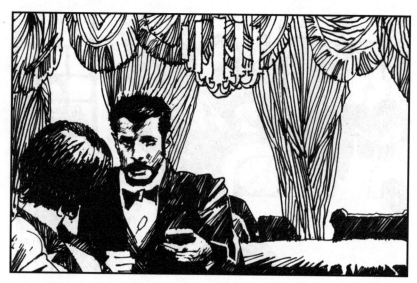

76. "总有一天你会明白的，你还没给我一个答复，你打算嫁给我吗？"他见我沉默着，又说："看来我的建议不太对你的胃口。遗憾！我还以为你爱我呢。这对我的自负倒是个很好的教训。"

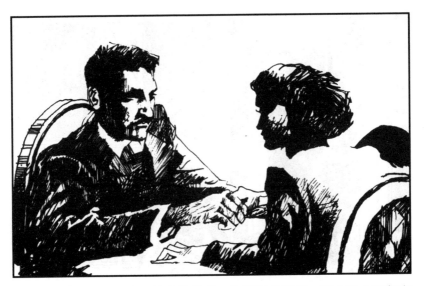

77. "我确实是爱你的，非常非常爱。你弄得我好苦，整个晚上我都在哭，因为我想大概从此再也见不到你了。"他笑了，握住我的手说："为此，愿上帝保佑你。你不再是霍珀夫人的伴侣，开始和我做伴。"

78. 沿走廊去见霍珀夫人时，他问我："你觉得42岁是不是太老了？""不，我不喜欢毛头小伙子。""你可从没跟毛头小伙子打过交道呀。"我们都笑了。

79. 在他去找霍珀夫人时，我待在自己的房里等着。我突然想起那本诗集，看了看扉页吕蓓卡的题字，然后找剪刀，把它干干净净地剪掉了，为了新的开始，我连毛边都不让留下。

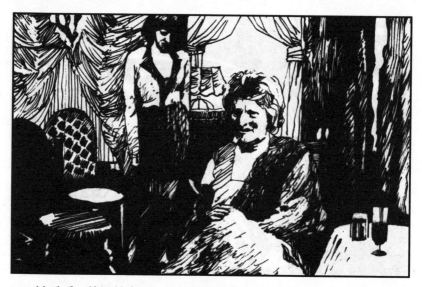

80. 谈妥后，德温特走了，我怀着惴惴不安的心情去见夫人。她冷冷地说："看来我得付你双倍的工资。你这人城府实在深。这事怎么给你办成的？其实你完全不必瞒我。""噢，对不起。"

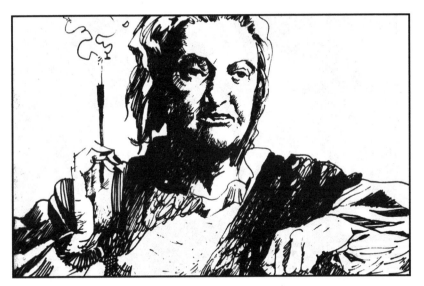

81. 她打量着我，又说："你要成为曼陀丽的女主人了，说句老实话，我看你根本对付不了。她在世时，曼陀丽的宴会可是远近闻名的。请原谅，我个人认为，你犯了个大错，日后会追悔莫及。"

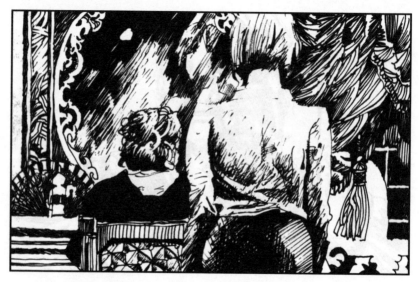

82. 我们在曼陀丽将开始一种新生活，这她是不会明白的，所以她无论说什么我也不会反驳的。她从化妆镜里看着我，我以为她会对我说上几句祝福的话，便慢慢地走了过去。

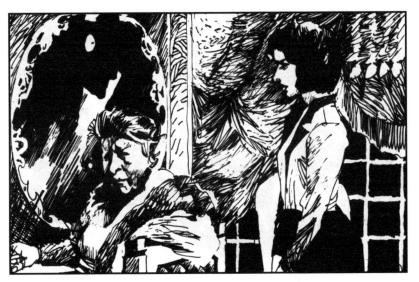

83. 可她说："你知道他为什么要娶你吗？你不会自欺欺人地认为他爱你吧？实际情况是一幢空房子弄得他神经受不了，简直要把他逼疯。他刚才差不多承认了这一点。"是啊，他的确从未说过他爱我。

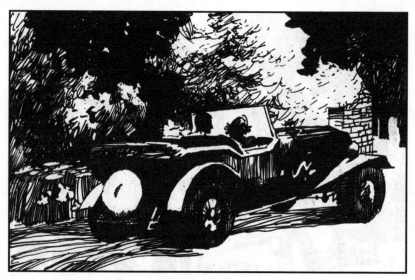

84. 在威尼斯度完蜜月我们回到曼陀丽，这是我向往已久的地方。可是当汽车驶进铁门内的密林道时，我却突然紧张起来，心也慌乱得怦怦乱跳，因为我不知道等待我的是什么。

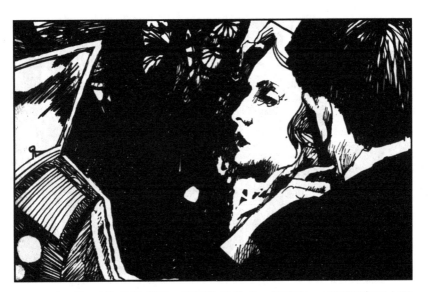

85. 迈克西姆可能感觉到了，他抓住我的手，柔声说："把胶布雨衣脱了吧，这儿根本没下雨。还有，把你那条可笑的皮围脖拉拉正。可怜的小乖乖，看来应在伦敦停下，给你添置些衣服才是。"

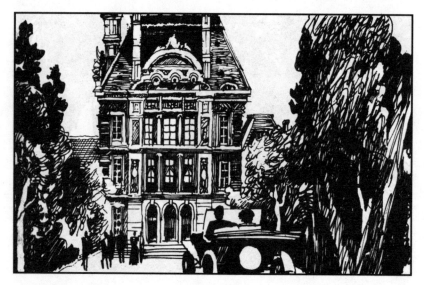

86. 汽车终于穿出无尽头的密林道，曼陀丽大宅已出现在眼前。迈克西姆又来宽慰我了，他说："你不用去过问家务，一切全由丹弗斯太太料理。这人有些生硬和古怪，但你不必在乎她。"

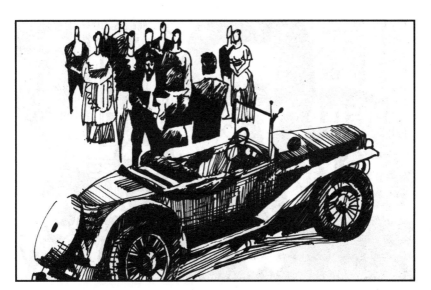

87. 总管弗里思打开车门，并扶我走下汽车。其他仆役则排成两行等着见我了。迈克西姆拥着我说："这种场面定是丹弗斯太太搞的。不要紧，一切由我来对付。"

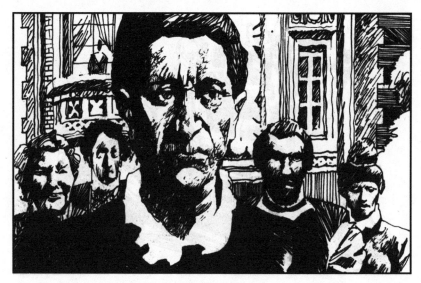

88. 我一副窘态地站在那些人面前。队伍里走出一个又瘦又高，穿着黑衣服的人，突出的颧骨配上深陷的大眼睛，跟骷髅一般。她向我走来，盯着我的眼睛一动不动，使我觉得浑身不自在。

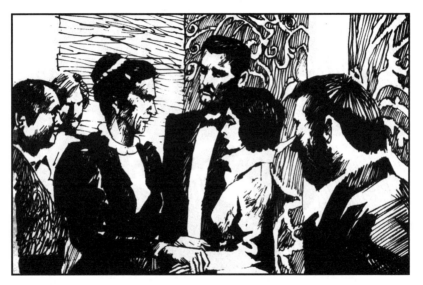

89. 她握住我伸出的手，一股寒气直向我逼来，因为那是只无力而沉重下垂且又冰冷的手。这时迈克西姆说："这就是管家丹弗斯太太。"

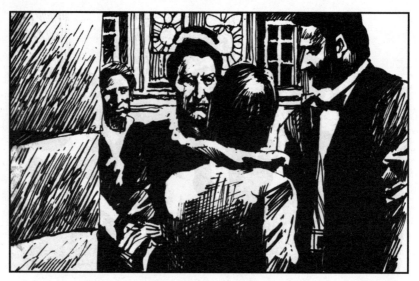

90. 丹弗斯太太代表大家致了欢迎辞。我结结巴巴地说了几句感谢的话，慌乱中竟把手套掉在了地上。丹弗斯太太替我捡起，给我手套时，她嘴角隐约绽出轻蔑的微笑。

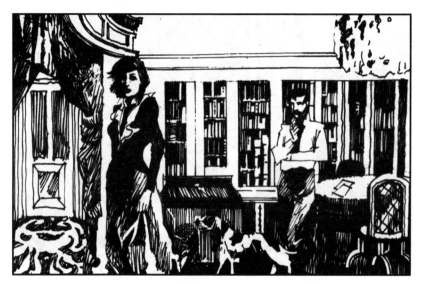

91. 见面礼后，我和迈克西姆到藏书室去喝茶，房间很大，书也极多，直堆上天花板。两条西班牙长耳狗来迎接我们，瞎了一只眼的老母狗对我不感兴趣，小狗杰斯珀却不那么势利，它对我很友好。

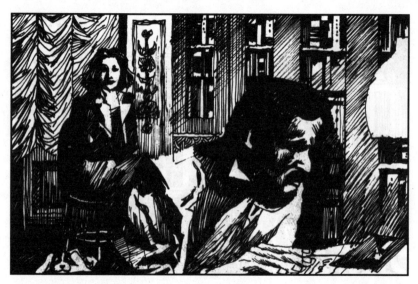

92. 迈克西姆埋头读信去了。我一边吃着茶点一边看着他，想象着他在这大宅里的刻板生活，也想象着我们将在此白头偕老的滋味。过不久，弗里思来请我去看东厢新装修的卧房。

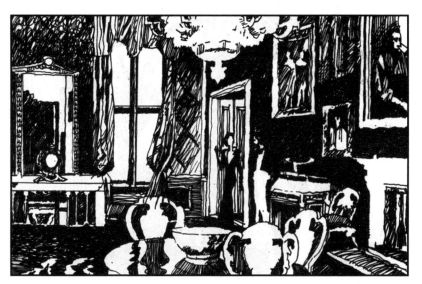

93. 我走进又高又空的大厅，脚步的回声使我心慌。我浏览墙上挂着的古兵器和绘画，弗里思告诉我说："太太大概知道，这大厅是举行盛大宴会和跳舞会的地方。现在它还每周开放一次供公众参观呢。"

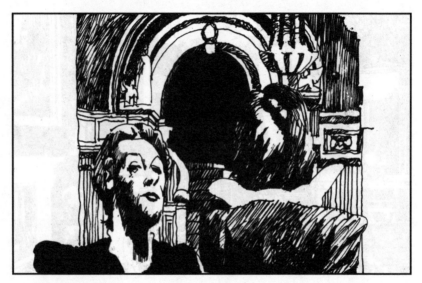

94. 我走到富丽堂皇的大楼梯口，丹弗斯太太正脸无表情地等着我，目光始终不从我脸上移开。我心里阵阵发毛，这女人让我恐惧，在她面前我觉得手足无措。

95. 她领我走进东厢的卧室。我立即到窗口去眺望，下面是玫瑰园和草坪，稍远有树林，景色极美。我说："可惜望不见大海。"丹弗斯太太说："只有西厢的卧室才能望见大海。"

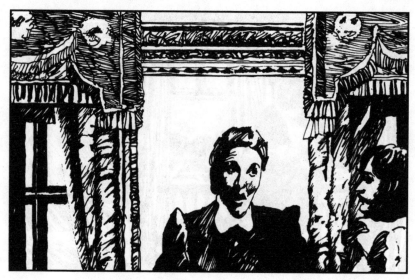

96. "那么这不是他原来的卧室。" "不是的。德温特先生和已故的夫人一直住在西厢那间可以望见大海的房子里。那是全宅最漂亮的房间，装潢富丽，里面的东西全是珍品。"

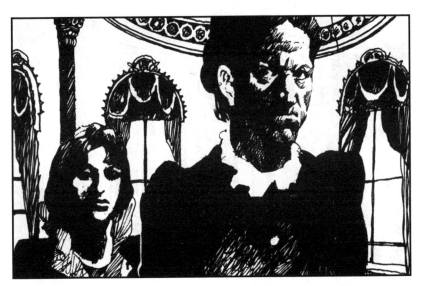

97. 我觉得她似乎是在故意地暗示什么，便说："德温特先生大概想把最漂亮的房间留给公众参观。""卧室是从来不让参观的。何况是已故夫人喜欢的房间。"这时，我惊恐地发现，她眼里竟似充满着仇恨。

98. 这时，迈克西姆进来，丹弗斯太太带上门退出去了。迈克西姆对着花园叫起来："我爱玫瑰园，那是我跟着母亲初学走路的地方。我也喜欢这房间，和平、幸福的气氛加上宁静。多好啊！"

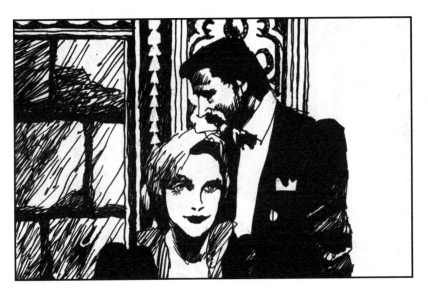

99. 他见我没做声，便问："跟那老婆子相处得怎样？""……这会儿她讨厌我是很自然的。""讨厌你，为什么？""也许是怕我干涉家务。""你以为她……算了，不谈她。来，我带你看看曼陀丽去。"

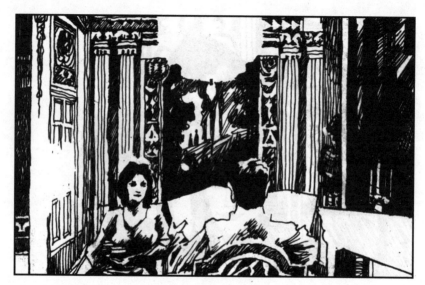

100. 晚饭后，迈克西姆坐在藏书室壁炉边他的专用椅子上，十分舒适、惬意地读着报，脸上流露出心满意足的神情。我暗暗想："这一定是他的老习惯，原来的生活方式又恢复了……"

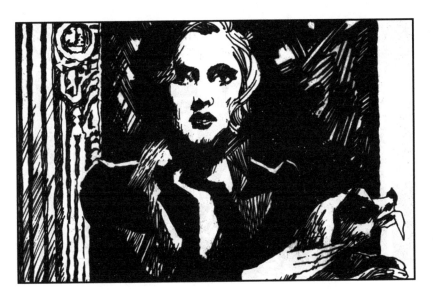

101. 我坐在一边托腮沉思，小狗杰斯珀的头搁在我膝上。突然，我想起她也曾像我这样坐着，从同一把银壶中倒咖啡…啊！我是坐在吕蓓卡的位子上了，我打了个寒噤，不由自主地突然站了起来。

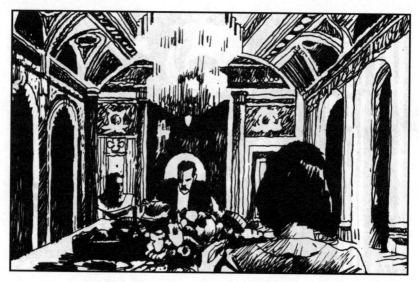

102. 曼陀丽的刻板生活开始了。早餐丰富得可供一打人吃。迈克西姆和我只吃了一点点，余下的怎么办呢？倒掉吗？施舍给穷人吗？这我是无从知道的，因为我根本不敢启口过问。

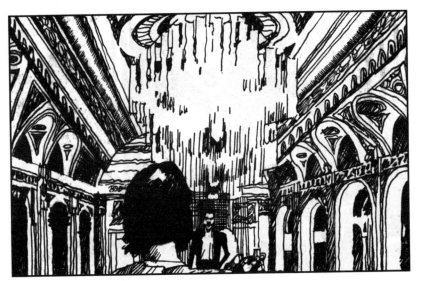

103. 迈克西姆读完了信，从桌子那头对我说："我姐姐比阿特丽斯不邀自来，说是要来吃顿中饭，大概是想见见你。""今天就来吗？""嗯。别担心，她为人直率，想什么说什么，我想你会喜欢她的。"

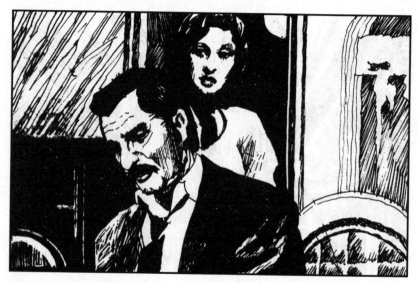

104. 迈克西姆站起来说："我有一大堆事要处理，你自个儿去玩，行吗？我跟总管事弗兰克必须碰次头。对了，弗兰克也来吃中饭，你不反对吧？能对付吗？""不反对。我会挺高兴的。"

105. 迈克西姆第一个早上就不能陪我去走走看看，真叫我失望。我这样想着，不小心在房门口绊了一下，弗里思跑过来搀我，并替我拾起掉在地上的手绢。我看见有人在帷幕后窃笑，心里懊恼极了。

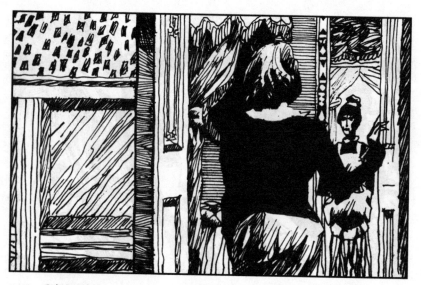

106. 我想到卧室去静一静，没想到推开门使两个收拾房间的使女大吃一惊，原来我又违反了曼陀丽的常规，这个时间是不能去卧室的。

107. 我下楼走进藏书室，那里窗户洞开，阴冷异常。我四处找火柴生火，弗里思对我说："太太，藏书室通常是下午才生火。德温特夫人总是使用晨室的，那里已生好火了。"

108. 我只好折往晨室去，弗里思在身后说："太太，那里备有书写的东西。过去，德温特夫人早餐后总在那儿写信、打电话，如果您对丹弗斯太太有什么吩咐，家里的内线电话也在那里。"

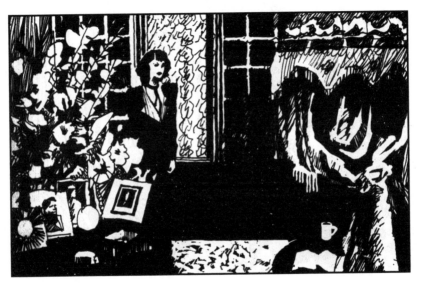

109. 晨室显出十足的女性味，既优雅又妩媚。每样摆设都是女主人挑选出来的精品，还有那大簇的石楠花，显然也是她的专门爱好。我坐到桌子前，各种文件都保留下来，上面都有我熟悉的斜体字。

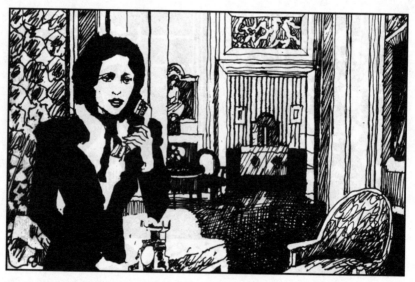

110. 桌上的电话突然间猛响起来，我猝不及防，被吓得跳了起来，抓起话筒问："哪一位？找谁？"那头一个含糊的声音说："是德温特夫人吗？"我说："恐怕您弄错了，德温特夫人已过世一年多了。"

111. 我意识到自己说漏了嘴，犯了个不可挽回的错误，于是蓦地涨红了脸。电话那头的声音却在继续："我是丹弗斯太太，请您看看桌上的菜单是否合意？""我想肯定可以，不用征求我的意见了。"

112. "您还是过过目好。"她坚持着。我只好把菜单随便浏览了一眼，对她说："很好，不需要修改了。"她又问："那么您需要哪种调味汁呢？过去的德温特夫人对此可是很讲究的。"

113. 我一时什么也想不起了，便说："就按过去的老规矩办吧。"她说："要是德温特夫人在世，她一定会用葡萄酒调味汁。"我说："那么就用葡萄酒调味汁吧。"

114. 我搁下话筒，无力地坐在椅子上，对自己刚才的表现既羞愧又懊恼，自信心几乎丧失殆尽。我用手捂着发烧的脸，真想放声哭一场，但是不能那样，因为丹弗斯太太时时在注意我。

115. 我也要写信，给谁写呢？我既不需要请人来修指甲、做衣服，也不需要约人做头发。那就只有给霍珀夫人写了。我写写停停，我觉得自己的字跟她那活泼、有力的斜体字不能比，于是再也写不下去了。

116. 我听见汽车声，猜想是比阿特丽斯夫妇到了。但这会儿我无法见客，便快步走出房间，向一条石筑甬道直奔而去。我明知这样很愚蠢，但就是不能自持。

117. 后来我又糊里糊涂地上了楼，来到一处未到过的地方，慌乱中随手推开一扇门。那是间黑屋子，一股霉味扑鼻而来，隐约看到房中的家具都蒙在白布罩里。我连忙关上房门退到走廊上。

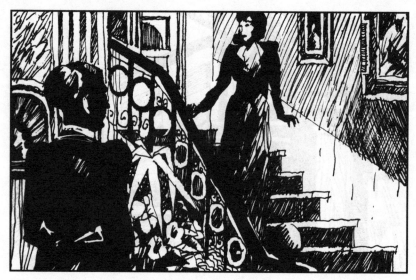

118. 我猜想自己是走到西厢来了，便折回楼梯口准备下楼。这时丹弗斯太太突然从一间屋里走出，我们互相瞪视了一会。后来我受不了了，说："我走错路了。""这儿是西厢，您没走进哪个房间去看看吗？"

119. 我边摇头边往楼下走，她跟着继续说："要是您想打开看看，我立刻照办。""不啦。""那就随便什么时候，只要您愿意，我可以随时带您去。"她紧盯不放的口吻使我不安，便加快脚步走下楼去。

120. 丹弗斯太太仍然跟着我说："莱西夫人和莱西少校已到了好一会。他们到晨室去时，恰好您离去了。"我蓦地意识到她在暗中窥视着我的一举一动，为尽快摆脱她，我便往晨室那边走去。

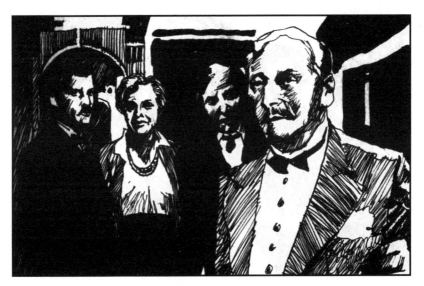

121. 我悬着心走进晨室。蓦地，正说话的人都停了下来，一张张脸孔全朝着我转过来。

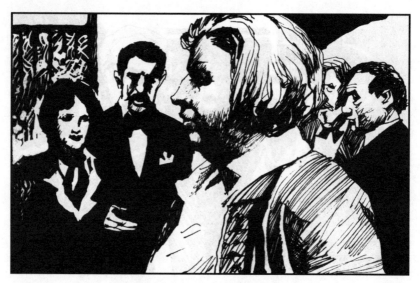

122. 迈克西姆说：“你躲到哪儿去了？我们正准备派人分头去找你。
这是比阿特丽斯，这是贾尔斯，这是弗兰克。嗨，当心，你差一点儿踩
在狗身上。”

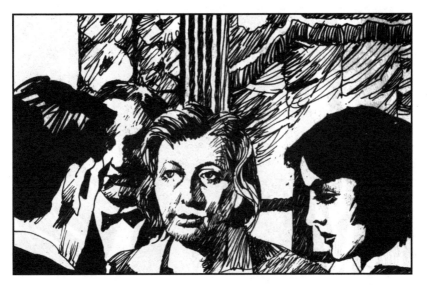

123. 高大、粗犷的比阿特丽斯紧紧捏着我的手，转过脸对迈克西姆说："跟我想象的大不相同。完全不像你描述的那个样子。"

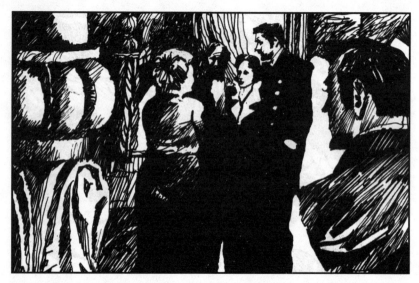

124. 比阿特丽斯松开我的手，用率直的目光从头到脚打量着我。为了给我打气，迈克西姆走过来挽着我的手臂。